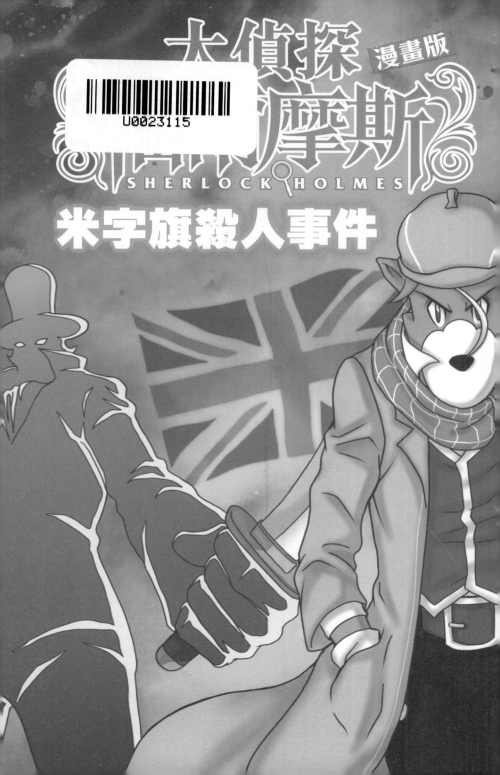

登場人物介紹

華生

曾是軍醫，為人善良又樂於助人，是福爾摩斯查案的最佳拍檔。

福爾摩斯

居於倫敦貝格街 221 號 B，精於觀察分析，知識豐富，曾習拳術，又懂得拉小提琴，是倫敦著名的私家偵探。

荷夫曼

退役少將，現任倫敦軍事科學院院長。

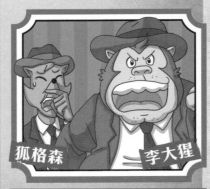

狐格森　　**李大猩**

蘇格蘭場的孖寶警探，愛出風頭，但查案手法笨拙，常要福爾摩斯出手相助。

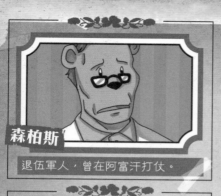

森柏斯

退伍軍人，曾在阿富汗打仗。

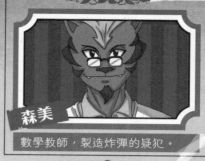

森美

數學教師，製造炸彈的疑犯。

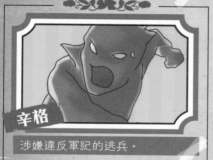

辛格

涉嫌違反軍紀的逃兵。

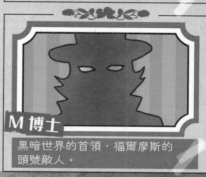

M博士

黑暗世界的首領，福爾摩斯的頭號敵人。

大偵探 漫畫版
福爾摩斯
SHERLOCK HOLMES
CONTENTS
米字旗殺人事件

3

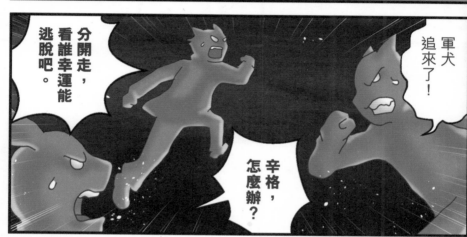

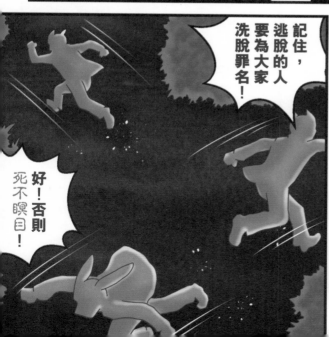

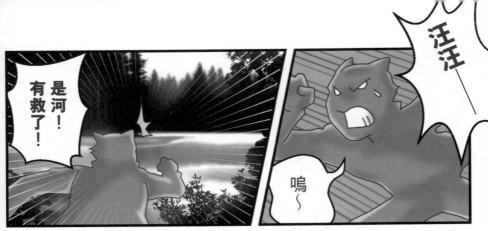

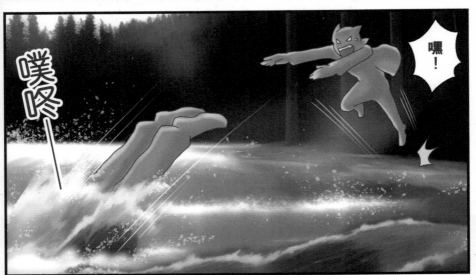

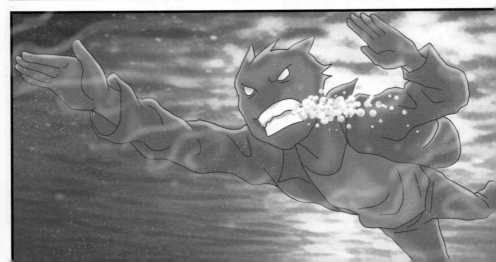

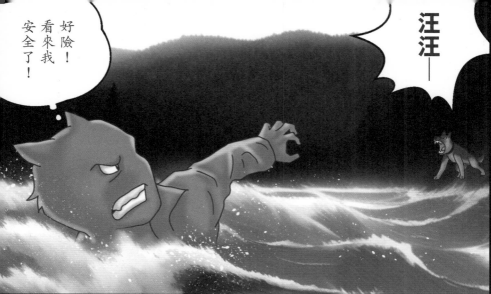

荷夫曼上校

廢物！罪犯必須軍法處置，怎可讓他逃脫？

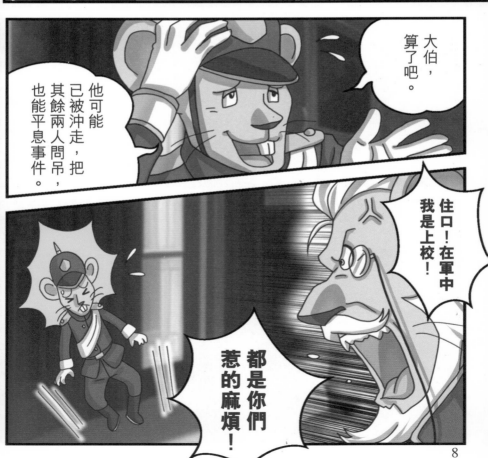

大伯，算了吧。

他可能已被沖走，把其餘兩人問吊，也能平息事件。

住口！在軍中我是上校！

都是你們惹的麻煩！

8

為免夜長夢多，明天行刑吧。

記住，要請村長監察及公開行刑，來安撫村民。

否則這命案惹起民憤，我也烏紗不保啊。

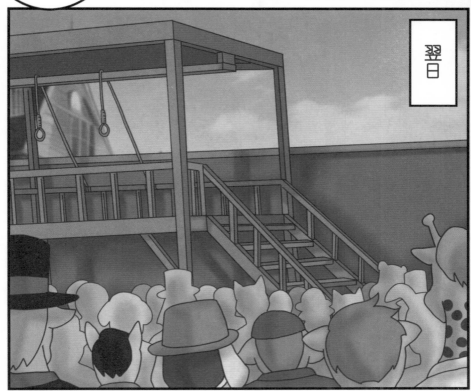

翌日

9

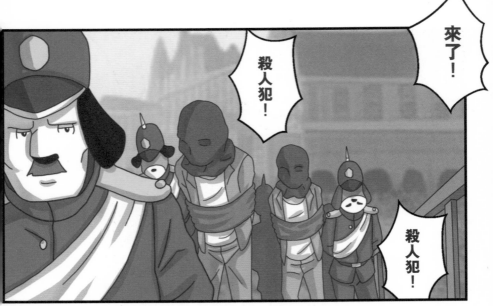

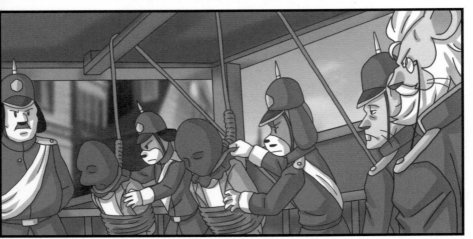

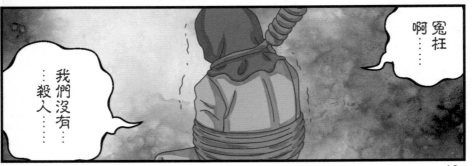

10

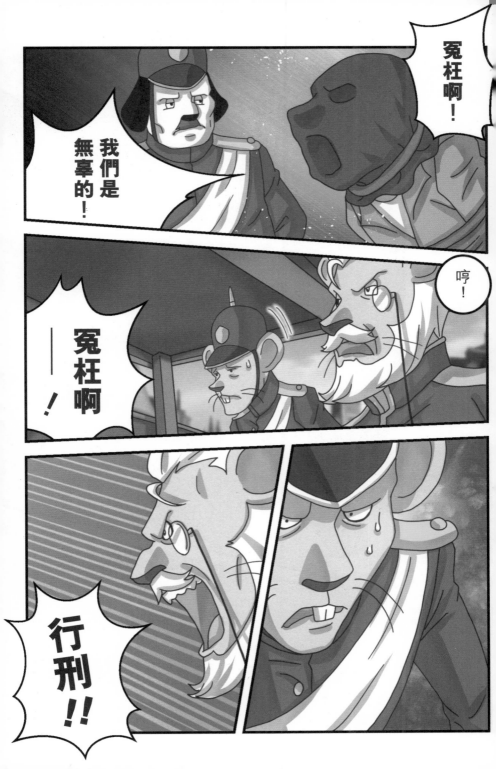

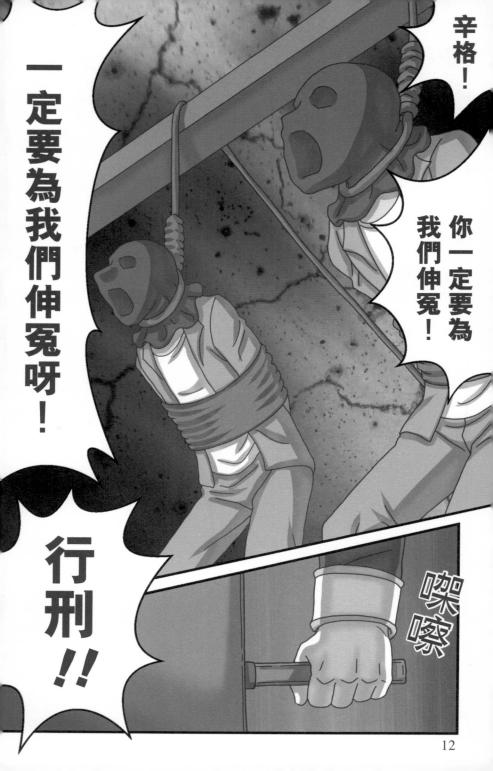

12

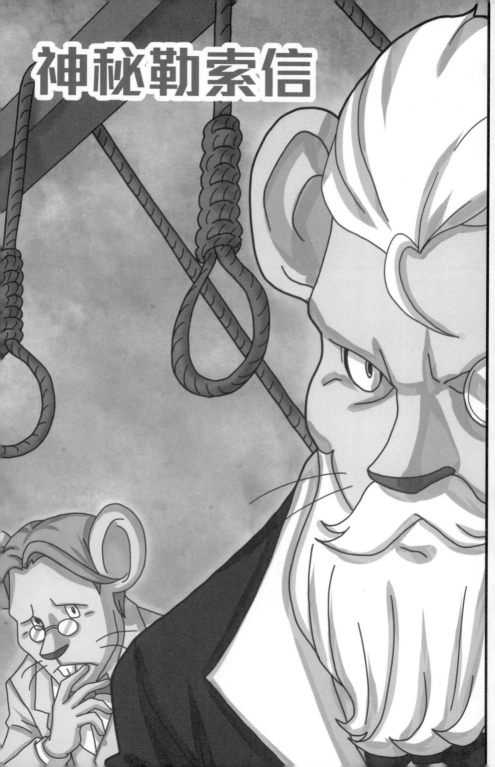

神秘勒索信

真不習慣這種熱鬧場面。

……

啪啪啪！

啪啪啪！

下次婉拒朋友的邀請好了。

皇室送來一枝金筆，以表敬意。

我們已籌得超過100萬鎊善款。

我謹代表退伍軍人感謝大家！

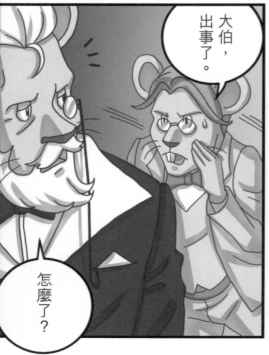

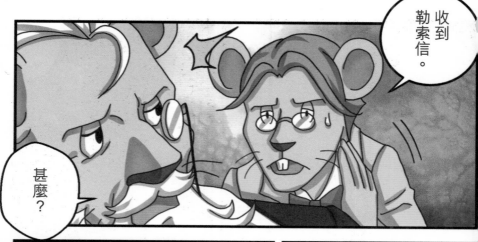

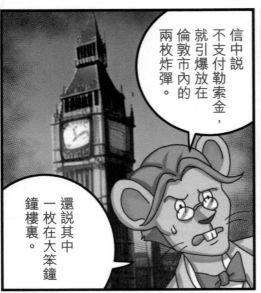

信中説不支付勒索金，就引爆放在倫敦市內的兩枚炸彈。

還説其中一枚在大笨鐘鐘樓裏。

説吧。

好……好的。

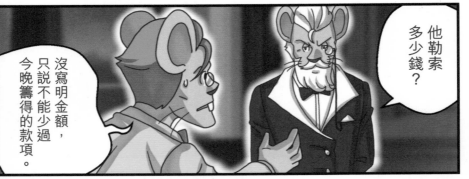

他勒索多少錢？

沒寫明金額，只説不能少過今晚籌得的款項。

甚麼？

……難道他查出了善款的……

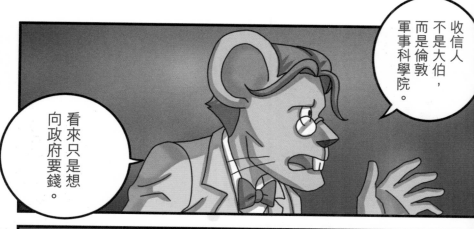

收信人不是大伯，而是倫敦軍事科學院。

看來只是想向政府要錢。

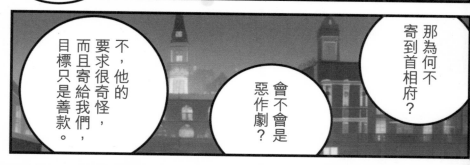

那為何不寄到首相府？

會不會是惡作劇？

不，他的要求很奇怪，而且寄給我們，目標只是善款。

難道⋯⋯

辛格呀～～～

一定要為我們伸冤啊～～～

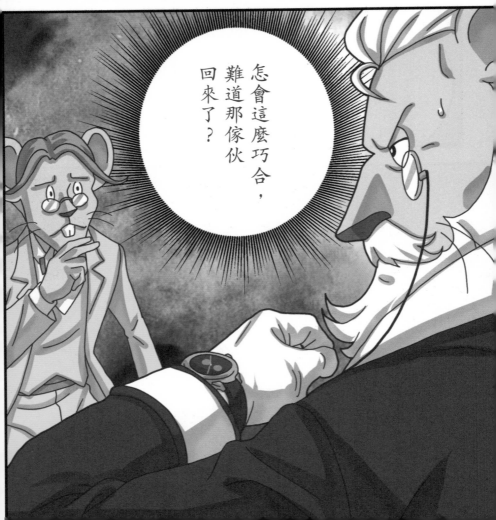

全軍覆沒

全部人都被消滅，徹底失敗，沒有人倖免。

> 也是，總比全軍覆沒好。

P.5

這是一個以四字成語來玩的語尾接龍遊戲，大家懂得如何接上嗎？

全軍覆沒①
　□
　□
②忘□□義 ③
　　　　□
　　　　□
　　　　膺

① 一輩子都沒法忘記。
② 忘記別人的恩惠，反而做出傷害對方的事。
③ 內心充滿由正義激起的憤怒。

例句：他在考試前仍然玩電腦遊戲，沒有溫習，結果全部科目全軍覆沒了。

死不瞑目

指臨死的人心裏仍抱怨恨，或有心願未了，無法釋懷。

P.5

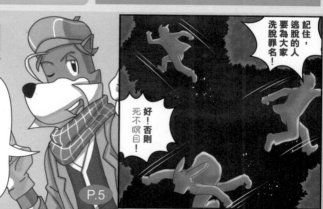

> 記住，逃脫的人要為大家洗脫罪名！
> 好！否則死不瞑目！

例句：必須把殺害她的兇手繩之以法，否則她一定死不瞑目啊。

很多成語都有「目」字，大家懂得如何填上嗎？

目□識□　不識字，沒有學問。

耳□目□　親眼看到，親耳聽到。

□目□行　看書的速度很快。

□目□心　看到令人震驚的事物。

21

時間拖長了的話，事情可能往壞方向變化。

P.9

夜長夢多

例句：既然計劃完成了，就儘快執行，以免夜長夢多。

為免夜長夢多，明天行刑吧。

以下的字由四個四字成語分拆而成，每個成語都包含了「夜長夢多」的其中一個字，你懂得把它們還原嗎？

夜　南　細　智 ＿＿＿＿＿＿
流　長　謀　一 ＿＿＿＿＿＿
靜　足　夢　闌 ＿＿＿＿＿＿
柯　人　水　多 ＿＿＿＿＿＿

引人注目

P.17

蠢材，別引人注目，來這邊再談。

引起其他人的注意。

例句：他經常提出標新立異的看法，無論在哪個團體也很引人注目。

四畫

很多成語都有「人」字，請從「心、仁、草、口、言、憂」中選出正確答案。

□营人命　人□惶惶　人微□輕
婦人之□　杞人□天　膾炙人□

22

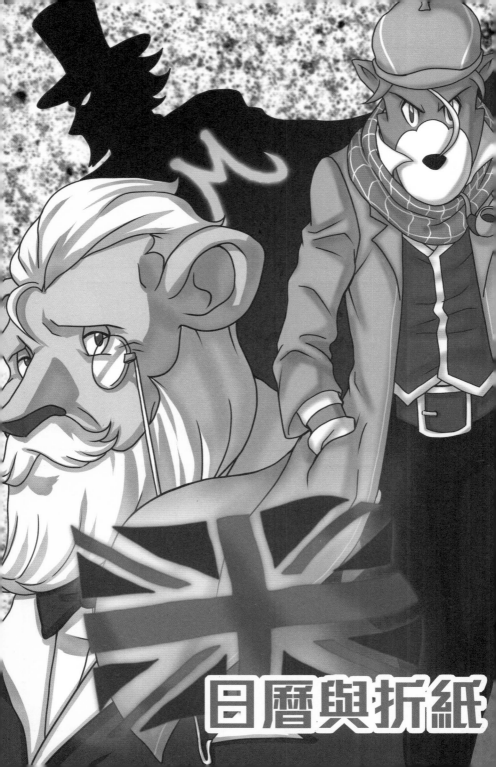

日曆與折紙

24

你們怎麼來了?

消息真靈通,知道這兒有兇案。

有濃烈的香辛料氣味。

今早有人擲來紙團通風報信。

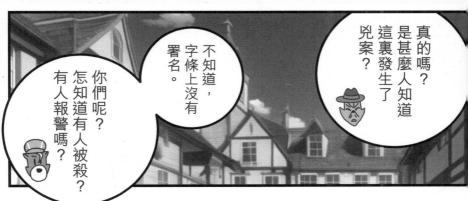

真的嗎?是甚麼人知道這裏發生了兇案?

不知道,字條上沒有署名。

你們呢?怎知道有人被殺?有人報警嗎?

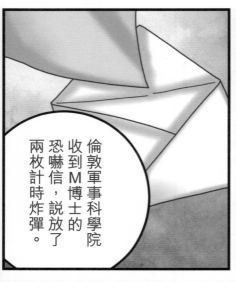

倫敦軍事科學院收到M博士的恐嚇信，說放了兩枚計時炸彈。

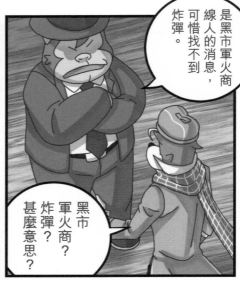

是黑市軍火商線人的消息，可惜找不到炸彈。

黑市軍火商？炸彈？甚麼意思？

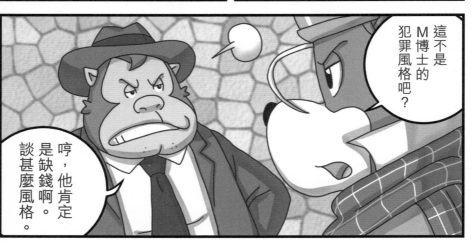

這不是M博士的犯罪風格吧？

哼，是缺錢啊，他肯定談甚麼風格。

我幾天前才見過科學院的院長荷夫曼呢。

啊？你認識他？

不，是在慈善晚會看到他。

26

真奇怪，科學院是學術機構，沒甚麼錢啊。

你有所不知了，目標是退伍軍人慈善基金會，勒索金額與善款相等。

荷夫曼先生是德高望重的退休少將，M博士想在勒索之餘羞辱他吧。

這倒是他的風格。

那豈不是100萬鎊？

原來如此，他竟卑鄙得打善款的主意。

別提甚麼風格了。

我們根據信中所說，在大笨鐘裏找到第一枚炸彈。

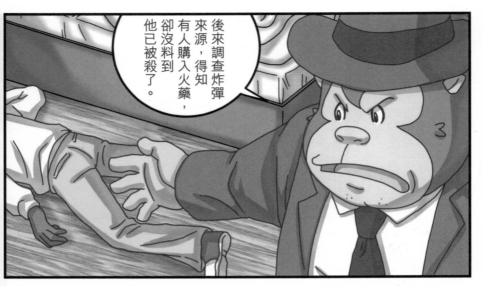

後來調查炸彈來源，得知有人購入火藥，卻沒料到他已被殺了。

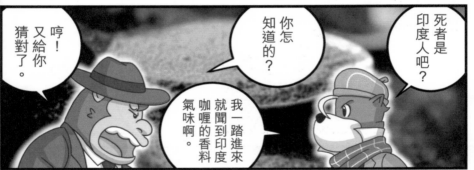

死者是印度人吧？

你怎知道的？

哼！又給你猜對了。

我一踏進來就聞到印度咖喱的香料氣味啊。

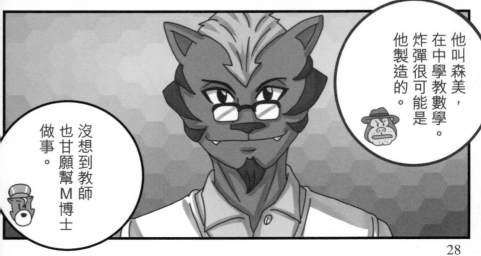

他叫森美，在中學教數學。炸彈很可能是他製造的。

沒想到教師也甘願幫M博士做事。

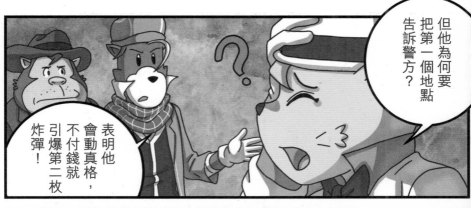

但他為何要把第一個地點告訴警方？

表明他會動真格，不付錢就引爆第二枚炸彈！

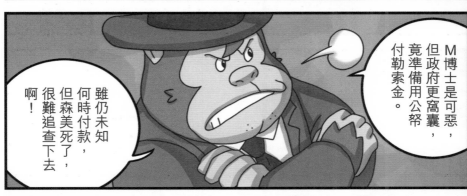

M博士是可惡，但政府更窩囊，竟準備用公帑付勒索金。

雖仍未知何時付款，但森美死了，很難追查下去啊！

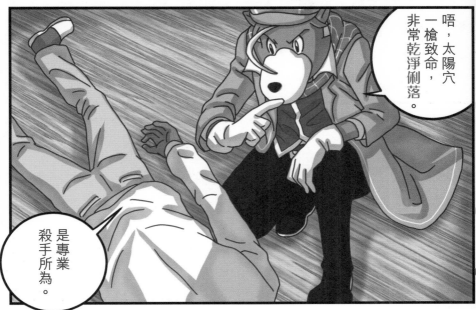

唔，太陽穴一槍致命，非常乾淨俐落。

是專業殺手所為。

真頭痛，一點線索也沒留下。

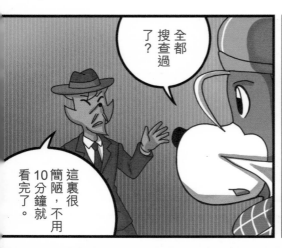

全都搜查過了？

這裏很簡陋，不用10分鐘就看完了。

真是家徒四壁，只有床、書桌、椅子、木櫃、工具箱和痰盂。

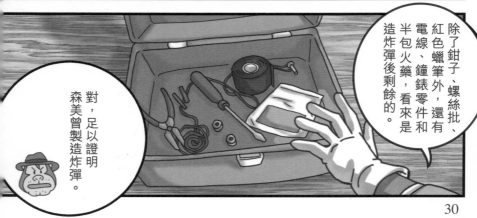

除了鉗子、螺絲批、紅色蠟筆外，還有電線、鐘錶零件和半包火藥，看來是造炸彈後剩餘的。

對，足以證明森美曾製造炸彈。

30

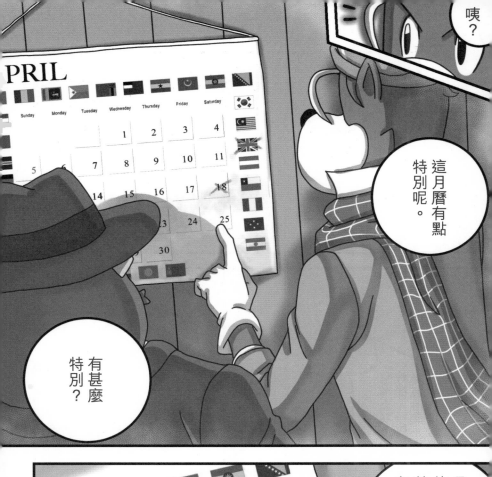

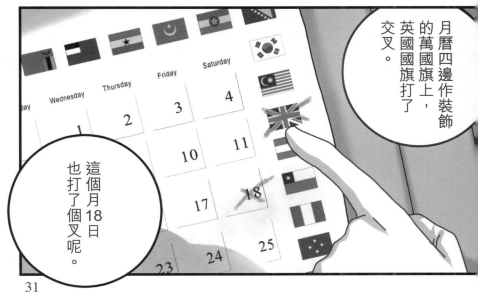

我知道了！

甚麼？

在4月18日打交叉，是甚麼意思？

這是暗語！

M博士為免暴露行蹤，所以用了暗語傳遞指令。是第二枚炸彈引爆的地點和日期！不會錯！

況且英國這麼大，這指示完全不合情理啊。

可是，勒索信早預告了地點是倫敦，在英國國旗上打叉不是多此一舉嗎？

這個……

32

別吵了，這的確可能是暗語。

不過，此外還有兩個疑問。

哼！我起碼猜中日期，比你好得多。

你是甚麼意思！

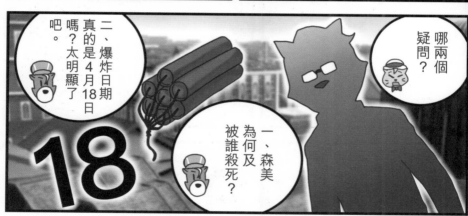

哪兩個疑問？

一、森美為何及被誰殺死？

二、爆炸日期真的是4月18日嗎？太明顯了吧。

18

那你又有何高見？

我的看法嗎？

森美被殺的原因我也猜到，不過兩個交叉怎會只表示一個暗語？

嘿嘿，M博士那麼精明，怎會把地點和日期都寫在一個月曆上，這樣很容易被人識破啊。

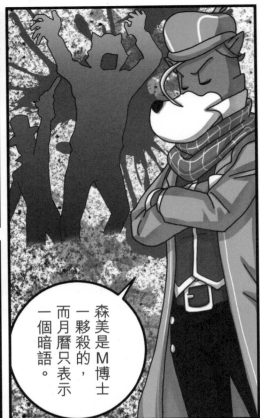

森美是M博士一夥殺的，而月曆只表示一個暗語。

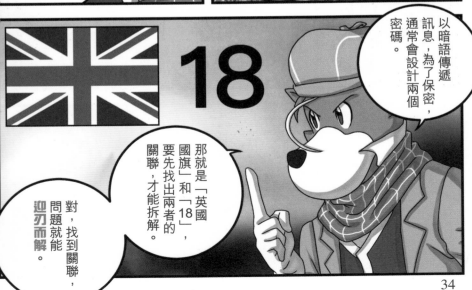

以暗語傳遞訊息，為了保密，通常會設計兩個密碼。

那就是「英國國旗」和「18」，要先找出兩者的關聯，才能拆解。

對，找到關聯，問題就能**迎刃而解**。

34

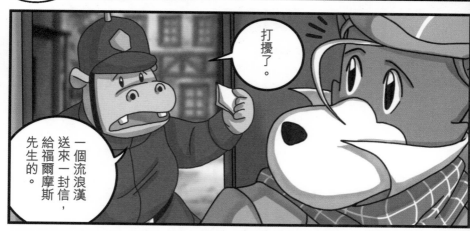

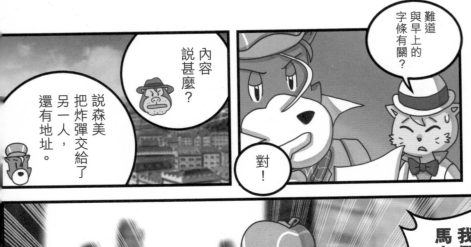

難道與早上的字條有關？

對！

內容說甚麼？

說森美把炸彈交給了另一人，還有地址。

我們馬上過去！

對方手上有炸彈，在這裏爆炸會傷及無辜住客。

對，我們悄悄進去，殺他一個措手不及。

不！

河馬守在前門，我和你上去抓人，福爾摩斯和華生去後門，防止犯人逃走。

李大猩分析案情雖然魯莽，但拘捕時的部署卻很好。

嘩——

好，就按你的安排。

37

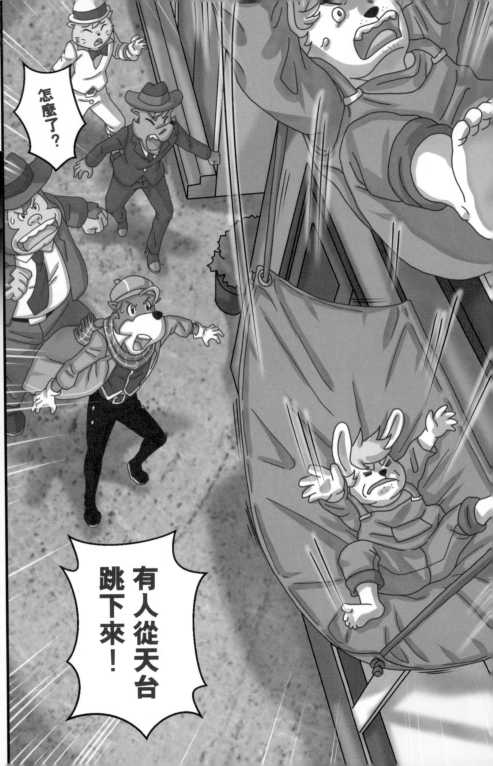

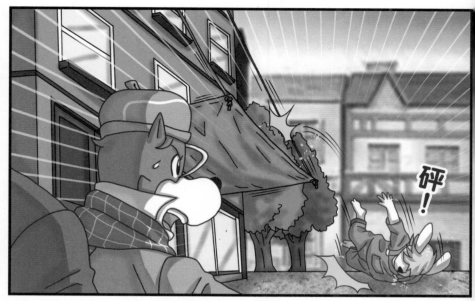

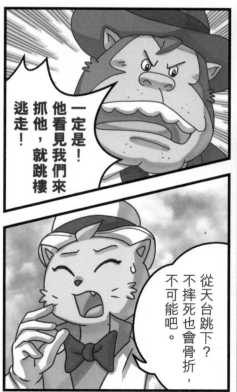

一定是！他看見我們來抓他，就跳樓逃走！

從天台跳下？不摔死也會骨折，不可能吧。

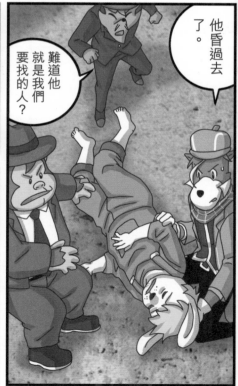

他昏過去了。

難道他就是我們要找的人？

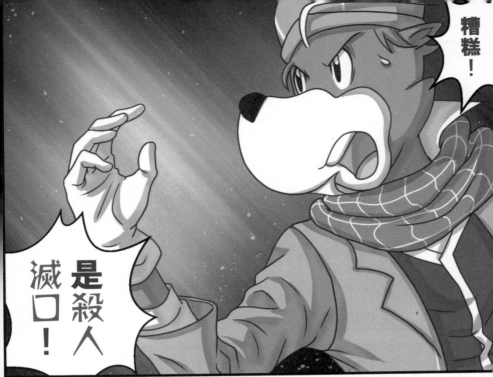

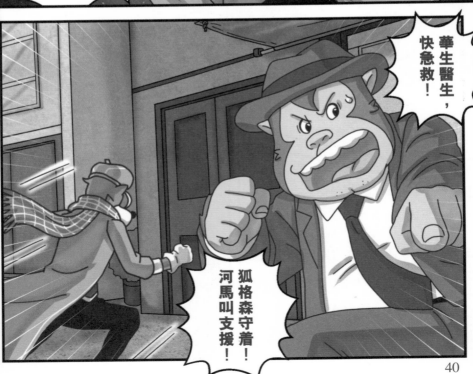

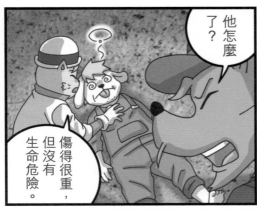

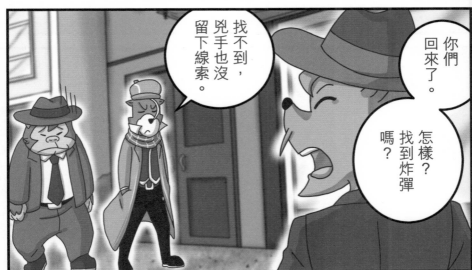

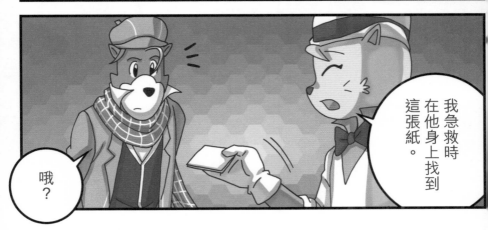

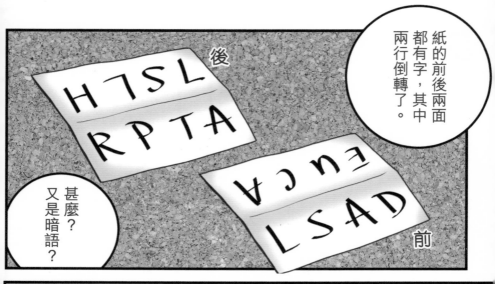

通風報信

暗中把消息通知另一方。

P.25

今早有人擲來紙團通風報信。

十一畫

例句：幸好得到他通風報信，才能把惡黨一網成擒。

很多成語都與「風」字有關，你懂得把正確答案連在一起嗎？

風馳・・鶴唳

捕風・・風行

風聲・・春風

雷厲・・捉影

聞風・・電掣

如沐・・而逃

德高望重

例句：他在那團體中德高望重，任何決策都會參考他的意見。

荷夫曼先生是德高望重的退休少將，M博士想在勒索之餘羞辱他吧。

這倒是他的風格。

品德高尚，非常有聲望，多形容長輩。

P.27

十五畫

這裏有四個成語，各自都缺了一個字，你懂得嗎？

德容□備　　高瞻□矚

望塵□及　　重義□生

家徒四壁

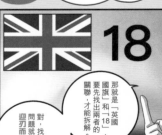

P.30

家中只有四面牆，指貧困得甚麼也沒有。

真是家徒四壁，只有床、書桌、椅子、木櫃、工具箱和痰盂。

十畫

例句：他雖然家徒四壁，但也不會為金錢作奸犯科。

這是一個以四字成語來玩的語尾接龍遊戲，大家懂得如何接上嗎？

家徒四壁 □□① 明 □□② 膽 □□③ 為

① 彼此分清界線，不會混淆。　② 行事公開，毫不顧忌。
③ 肆意胡作非為。

迎刃而解

例句：只要他出手，所有問題都能迎刃而解。

很多成語都有「解」字，你懂得把正確答案連在一起嗎？

一知•　　•難解

百思•　　•能解

難分•　　•半解

老嫗•　　•不解

事情進展順利，問題容易解決。

八畫

P.34

以暗語傳遞訊息，為了保密，通常會設計兩個密碼。

那就是「英國國旗」和「18」，要先找出兩者的關聯，才能拆解。

對，找到關聯，問題就能迎刃而解。

18

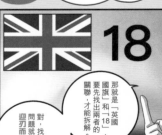

折紙隱藏的訊息

你知道這是甚麼意思嗎？

不知道，不過月曆表示日期，這張紙就是指示地點了。

卡特墮樓受傷了？

他叫卡特？你和他有何關係？

印刷廠？

我們是工友，都在附近的印刷廠工作。

他負責甚麼工作？

他負責把印刷用的版面拼版。

原來如此。

甚麼？有發現嗎？

是拼版術！

拼版術？甚麼意思？

算了！

鬼鬼祟祟的，幹甚麼啊？

哎呀！別大聲重複我的話！

你太緊張了吧，我也不懂，難道他們會懂嗎？

走！

走？去哪？

上馬車再說，否則可能趕不及。

怎麼了？有發現？

開車！要快！

是！

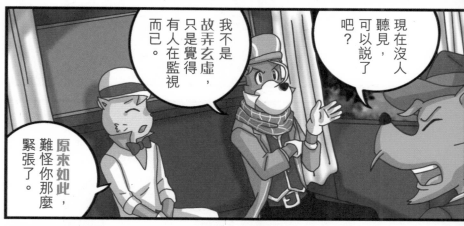

現在沒人聽見，可以說了吧？

我不是故弄玄虛，只是覺得有人在監視而已。

原來如此，難怪你那麼緊張了。

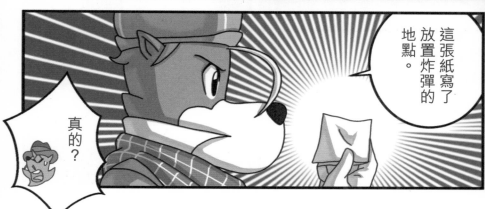

這張紙寫了放置炸彈的地點。

真的？

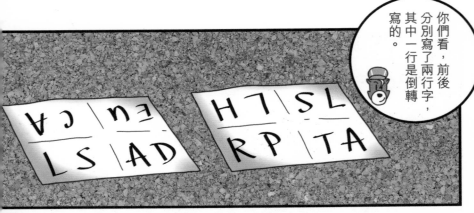

你們看，前後分別寫了兩行字，其中一行是倒轉寫的。

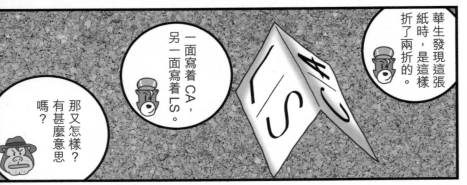

華生發現這張紙時，是這樣折了兩折的。

一面寫着CA，另一面寫着LS。

那又怎樣？有甚麼意思嗎？

嘿嘿，你們看不出變化嗎？

這樣折之後，字母都沒有倒轉了。

給我看看。

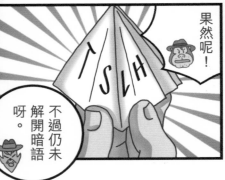

果然呢！

不過仍未解開暗語呀。

50

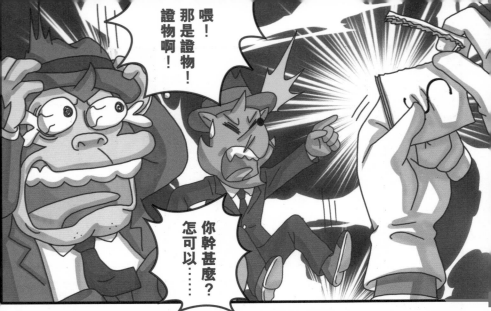

喂！那是證物！證物啊！

你幹甚麼？怎可以……

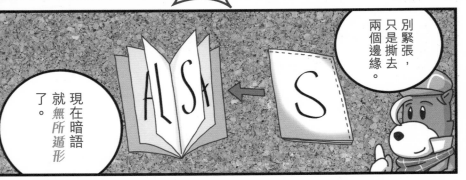

別緊張，只是撕去兩個邊緣。

現在暗語就無所遁形了。

ALSA ← S

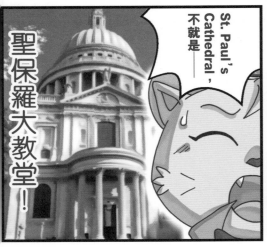

聖保羅大教堂！

St. Paul's Cathedral，不就是——

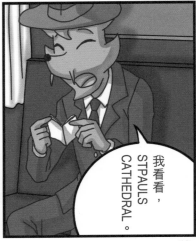

我看看，STPAULS CATHEDRAL。

太厲害了，竟能破解這麼巧妙的暗語。

沒甚麼，我知道卡特是拼版技工，就馬上看穿了。

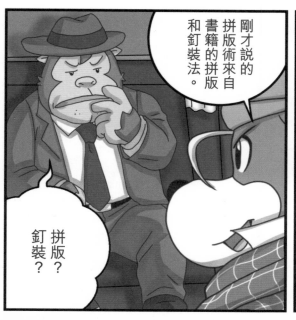

剛才說的拼版術來自書籍的拼版和釘裝法。

拼版？釘裝？

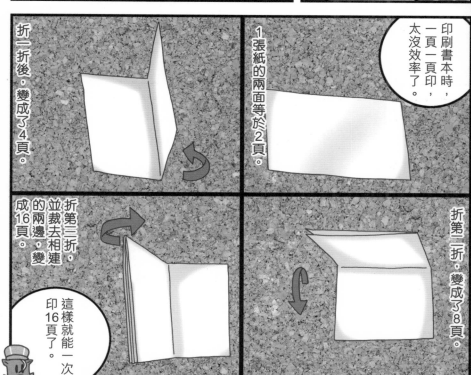

印刷書本時，一頁一頁印，太沒效率了。

1張紙的兩面等於2頁。

折一折後，變成了4頁。

折第二折，變成了8頁。

折第三折，並裁去相連的兩邊，變成16頁。

這樣就能一次印16頁了。

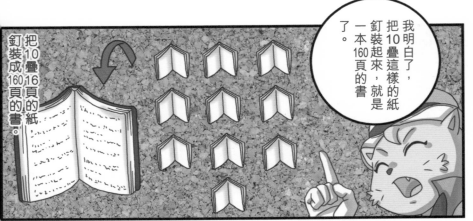

我明白了，把10疊這樣的紙釘裝起來，就是一本160頁的書了。

把10疊16頁的紙釘裝成160頁的書。

沒錯，把紙釘裝成小書，看似雜亂無章的字母就自然順序排列，暗語的意思就*無所遁形*了。

對，這樣毋須說明，卡特也能馬上明白啊。

唔？

太巧妙了。

M博士竟利用別人的職業特性來傳遞暗語，不懂箇中技術可不易破解啊！

54

你剛才說甚麼？

我說了甚麼？M博士利用別人的職業特性——

對！是職業特性！月曆的暗語一定跟數學教師有關！

怎麼了？想通甚麼了嗎？

……安靜，讓我想想

月曆……

＋ － × ÷

國旗……

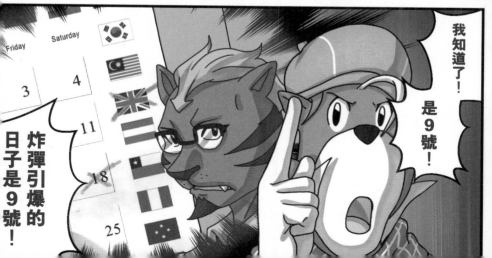

我知道了！是9號！

炸彈引爆的日子是9號！

56

57

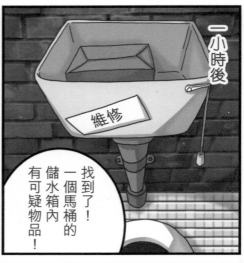

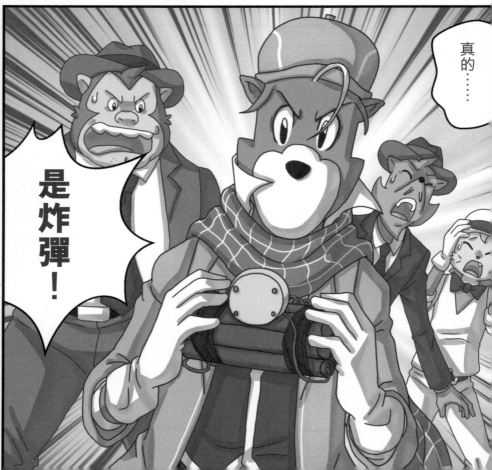

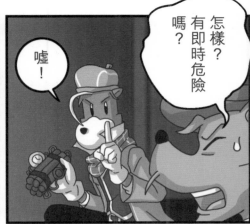

怎樣？有即時危險嗎？

噓！

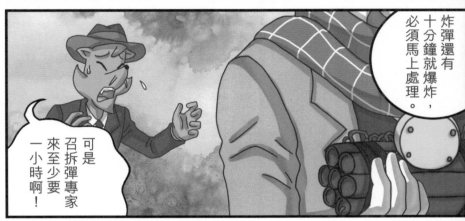

炸彈還有十分鐘就爆炸，必須馬上處理。

可是召拆彈專家來至少要一小時啊！

我們馬上離開吧，疏導人羣遠離教堂！

不！

所有市民已疏散至安全區域。

好的。

只餘下一分鐘，你一定要成功啊！

故弄玄虛

例句：他故弄玄虛，不把話說清楚，那麼真相被揭穿時，就能糊弄過去。

我不是故弄玄虛，只是覺得有人在監視而已。

現在沒人聽見，可以說了吧？

原來如此，難怪你那麼緊張了。

P.49

P.49

以令人迷惑的手段，掩蓋事實真相。

九畫

很多成語都有「故」字，大家知道以下幾個嗎？

故態□□ 一度改變過的態度又再重現。

□□如故 第一次見面就很投契。

溫故□□ 複習舊知識時悟出新道理。

□□故犯 明知道是錯的事，卻故意去做。

雜亂無章

例句：福爾摩斯以過人的觀察力，在雜亂無章的現場找出線索。

沒錯，把紙釘裝成小書，看似雜亂無章的字母就自然順序排列，暗語的意思就無所遁形了。

P.54

P.54

混亂沒有條理。

十八畫

很多成語都有「無」字，你懂得把正確答案連在一起嗎？

無所 •　　• 倫比

無與 •　　• 起浪

無可 •　　• 適從

無風 •　　• 厚非

米字旗的秘密

總算順利渡過一場危機。

真是累翻了。

對了，你怎知道是今天9號爆炸的？

忘了嗎？日歷上英國國旗打了交叉。

英國國旗跟9號有何關係？

我畫出來跟你解釋。

看完就會馬上明白。

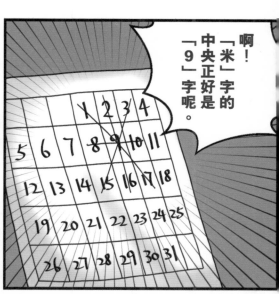

啊！「米」字的中央正好是「9」字呢。

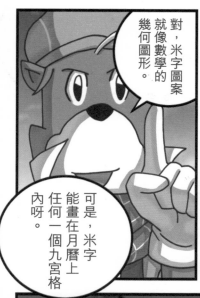

對，米字圖案就像數學的幾何圖形。

可是，米字能畫在月曆上任何一個九宮格內呀。

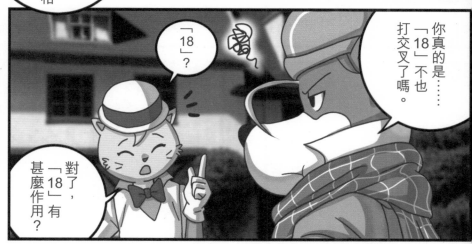

你真的是⋯⋯「18」不也打交叉了嗎。

「18」？

對了，「18」有甚麼作用？

你看，九宮格中有個4個「18」。

其相交的中心點⋯⋯

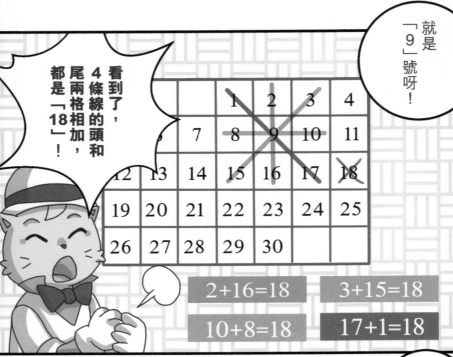

甚麼？

不會爆炸？

那炸彈不是你冒生命危險拆解的嗎？

嘿嘿，如果沒有把握，我才不會冒險呢。

有！

如果那是假彈。

可是，拆彈怎會有絕對的把握。

你欺騙我們,害我們白擔心嗎?

別生氣,這是為了瞞過未知的敵人啊。

假彈?難道那炸彈是假的?

正是。

⋯⋯⋯⋯

未知的敵人?

別賣關子,快解釋吧。

其實,我用放大鏡檢視時,就發現那是假彈。

沒說出來,是不想走漏消息,干擾調查。

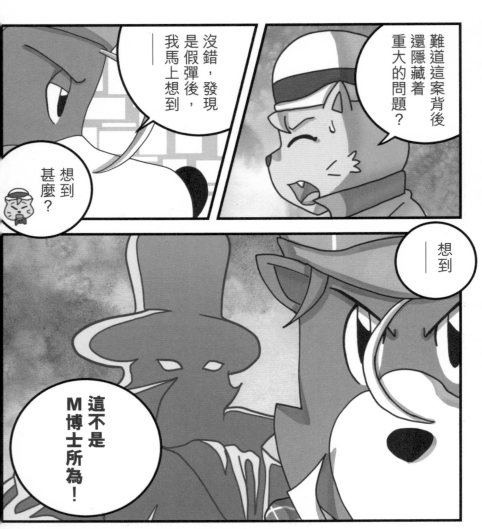

難道這案背後還隱藏着重大的問題？

沒錯，發現是假彈後，我馬上想到——

想到甚麼？

——想到

這不是M博士所為！

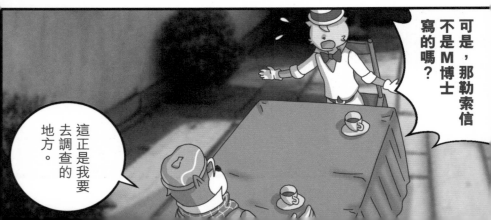

可是，那勒索信不是M博士寫的嗎？

這正是我要去調查的地方。

你先回家，有結果後我就回來。

嗯呀……

……等等那傢伙是不想結賬，所以藉詞而遁嗎？

又被騙了，可惡！

我回來了。

有結果了？

深夜

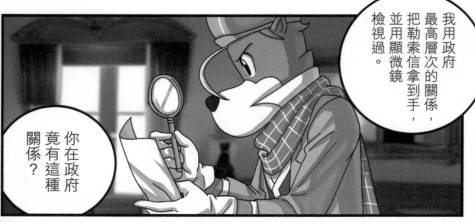

我用政府最高層次的關係，把勒索信拿到手，並用顯微鏡檢視過。

你在政府竟有這種關係？

你忘了在「密函失竊案」中，首相還欠我人情嗎？

原來如此。

M博士的署名是後加上去的。

甚麼？

軍事刑學院：

本人已在倫敦市內兩個地點放了計時炸彈，如不支付與「連任人屆基金會」籌款晚會所籌得金額相同的款項，炸彈將會在預定時間內爆炸。

為表誠意，現言知其中一枚炸彈藏在大笨鐘鐘樓之內。請儘速拆除，以免傷及無辜。

有關付款辦法，容後告知。

M.

我發現信的內容與M博士署名的墨水顏料並不相同。

是……你的意思是……

76

我聽到 M 博士的名字時也深信不疑，因為他確是個無惡不作的大壞蛋。

幸好那假彈戳穿了騙局，M 博士不會做這種無聊事。

如果跟 M 博士無關，那是誰做的？

不，我只是説假彈和勒索信不是他做的。

那這案子與他又有何關係？

他只是通風報信。

甚麼？你指他通知我們去找森美和卡特，並利用你破解暗語？

他的組織能與蘇格蘭場匹敵，除了他外，沒有人能比警方更快找到森美和卡特。

可是，他為何要通風報信呢？

你還記得波希米亞國王那案子嗎？

記得，蒙面國王是M博士的手下，還有那武功高強的女俠呢。

對，那次他利用我們找出對他不利的照片。

這次則想借我來破解暗語，揪出主腦。

難道他一直在監視我們？

還用說嗎？卡特墮樓時已有人監視我們，說不定現在仍在呢。

甚麼？

快關上窗簾！

不必緊張，監視者不會笨到被我們看到呢。

你早說嘛，那接下來怎麼辦？

當然是繼續調查啊。

有！

就是退役少將荷夫曼。

怎麼查？你有新線索嗎？

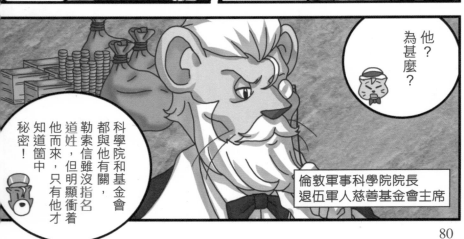

他？為甚麼？

科學院和基金會都與他有關，勒索信雖沒指名道姓，但明顯衝着他而來，只有他才知道箇中秘密！

倫敦軍事科學院院長
退伍軍人慈善基金會主席

80

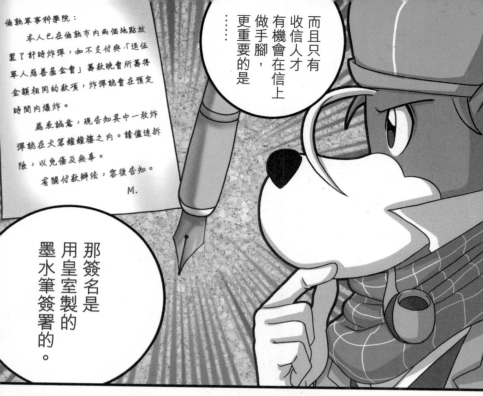

倫敦軍事科學院：

本人已在倫敦市內兩個地點放置了計時炸彈，如不支付與「退伍軍人慈善基金會」籌款晚會所籌得金額相同的款項，炸彈就會在預定時間內爆炸。

為表誠意，現告知其中一枚炸彈就在犬笨鐘鐘樓之內。諸位速拆除，以免傷及無辜。

有關付款辦法，容後告知。

M.

那簽名是用皇室製的墨水筆簽署的。

…更重要的是有收信人才有機會在信上做手腳，而且只有

可是，他為何要假冒簽名？

把勒索案推到M博士一夥的頭上，很危險啊。

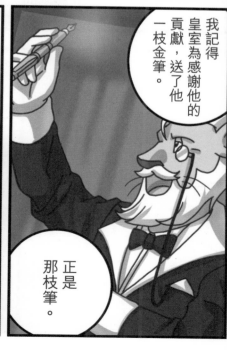

我記得皇室為感謝他的貢獻，送了他一枝金筆。

正是那枝筆。

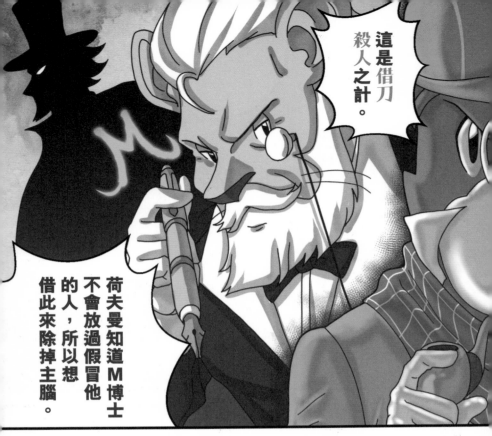

這是借刀殺人之計。

荷夫曼知道M博士不會放過假冒他的人，所以想借此來除掉主腦。

不過，我估計荷夫曼知道那主腦握有他的秘密。

原來如此。

但他交給蘇格蘭場就行了，為何要牽扯上M博士呢？

嘿嘿，這正是我們要去調查的。

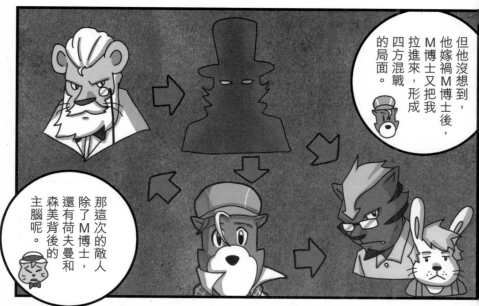

但他沒想到，他嫁禍M博士後，M博士又把我拉進來，形成四方混戰的局面。

那這次的敵人除了M博士，還有荷夫曼和森美背後的主腦呢。

難道首相府不相信蘇格蘭場？

對，不過首相府得悉此事後，給了我可觀的調查費呢。

那麼，首相又欠下你人情了？

不，只是荷夫曼德高望重，他們想我暗中調查而已。

對，一來一回，結果還是欠我人情。

這個首相真倒霉呢。

這次靠你了，你是軍醫出身，調查軍方比我容易得多。

好！

應該能找到熟悉他的朋友。

努力幹吧！要找出荷夫曼的秘密！

附錄 成語小遊戲④

罪魁禍首

策劃犯罪的頭領，或罪惡的根源。

可惜仍未找到M博士這罪魁禍首。

P.70

這裏有十二個調亂了的字可組成三個四字成語，而每個都包含一個「禍」字，你懂得把它們還原嗎？

禍　單　災　從
不　禍　口　樂
出　幸　禍　行

我的答案：

① ＿＿＿＿＿＿＿＿＿

② ＿＿＿＿＿＿＿＿＿

③ ＿＿＿＿＿＿＿＿＿

例句：天災頻生，罪魁禍首就是人類對大自然的肆意破壞啊。

十三畫

無惡不作

甚麼壞事都做盡。

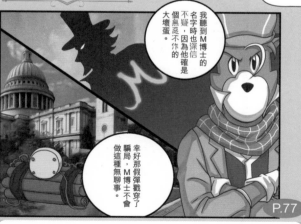

我聽到M博士的名字時也深信不疑，因為他確是個無惡不作的大壞蛋。

幸好那假彈戳穿了騙局，M博士不會做這種無聊事。

P.77

十二畫

這裏四個成語，各自都缺了一個字，你懂得嗎？

無中□有　　疾惡如□
迥□不同　　矯揉□作

例句：他一向無惡不作，沒想到會在臨終時覺悟前非呢。

85

指名道姓

直接指出對方的名字。

P.80

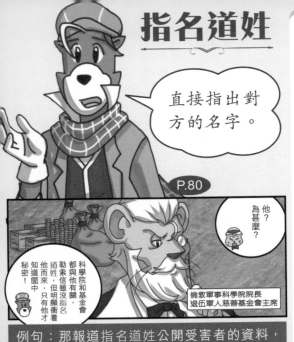

他？
為甚麼？

科學院和基金會都與他有關。勒索信雖沒指名道姓，但明顯衝着他而來，只有他才知道箇中秘密！

倫敦軍事科學院院長
退伍軍人慈善基金會主席

例句：那報道指名道姓公開受害者的資料，令他們受到不必要的滋擾。

很多成語都有「道」字，請從「同、安、微、馳、揚、旁」中選出正確答案。

□不足道

□貧樂道

分道□鑣

志□道合

□門左道

背道而□

九畫

借刀殺人

利用別人的力量去傷害他人。

P.82

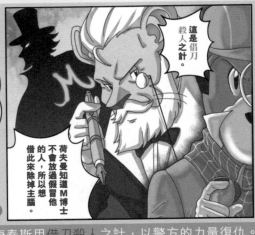

這是借刀殺人之計。

荷夫曼知道M博士不會放過假冒他的人，所以想借此來除掉主腦。

例句：唐泰斯用借刀殺人之計，以警方的力量復仇。

十畫

這是一個以四字成語來玩的語尾接龍遊戲，大家懂得如何接上嗎？

借刀殺人 ①□□空 ②□□風 ③□□翩

① 重返舊地時，一切已經改變。　② 流言乘空隙傳開來。

③ 形容人的舉止溫文優雅。

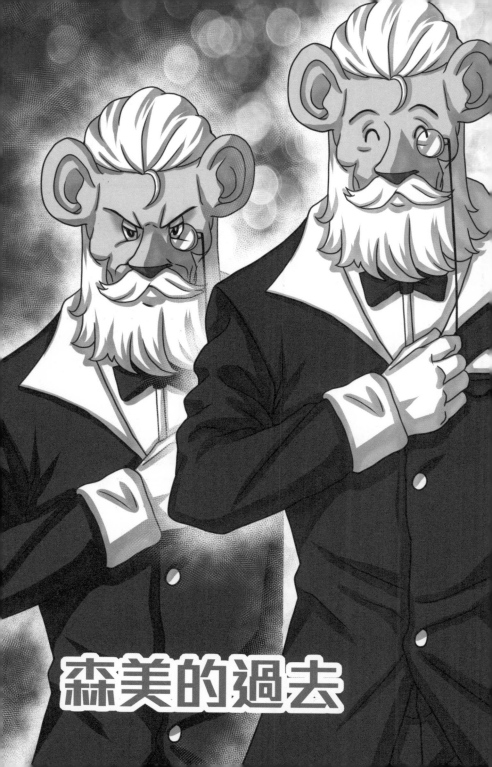

森美的過去

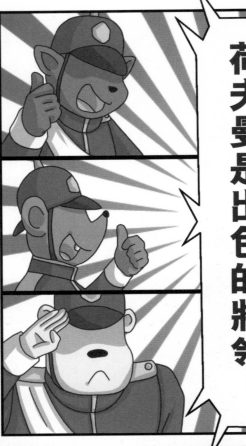

荷夫曼是出色的將領！

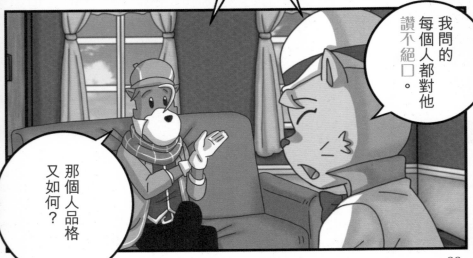

我問的每個人都對他讚不絕口。

那個人品格又如何？

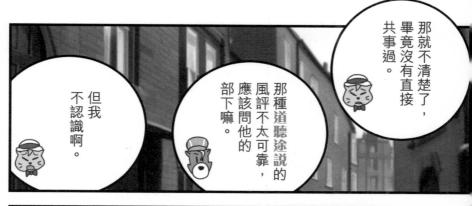

那就不清楚了，畢竟沒有直接共事過。

那種道聽途說的風評不太可靠，應該問他的部下嘛。

但我不認識啊。

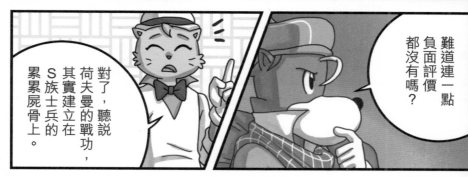

對了，聽說荷夫曼的戰功，其實建立在S族士兵的累累屍骨上。

難道連一點負面評價都沒有嗎？

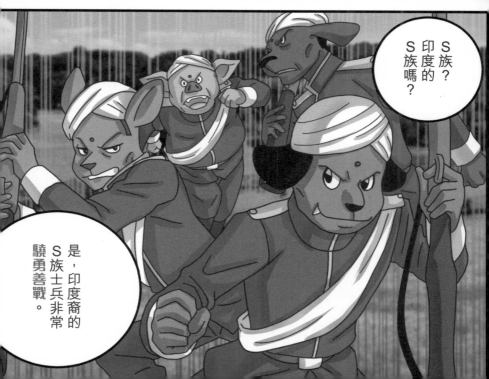

S族？印度的S族嗎？

是，印度裔的S族士兵非常驍勇善戰。

我也有所耳聞，要靠印度士兵來立戰功，真諷刺——

……等等

難道與印度士兵有關？

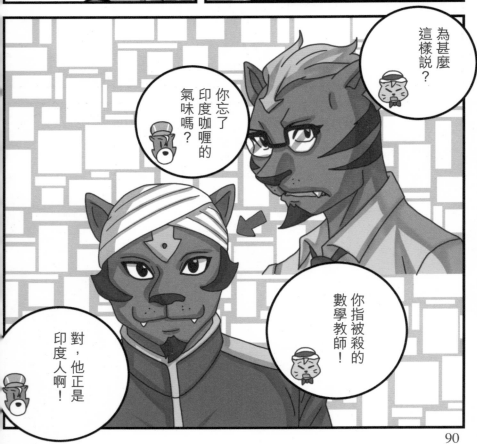

為甚麼這樣説？

你忘了印度咖喱的氣味嗎？

你指被殺的數學教師！

對，他正是印度人啊！

難道他和荷夫曼有直接關係？

可以循這方向調查，想不到你的調查也有點用呢。

哼！你在譏諷我，還是稱讚我？

哈哈，你沒捉到鹿，我如何脫角呢。

既然你認同我有貢獻，就不生你的氣吧。

等等，這不就是取笑我捉到鹿也不懂脫角嗎？

兩天後

多得首相府協助，得到荷夫曼部隊的資料，看看有甚麼線索吧。

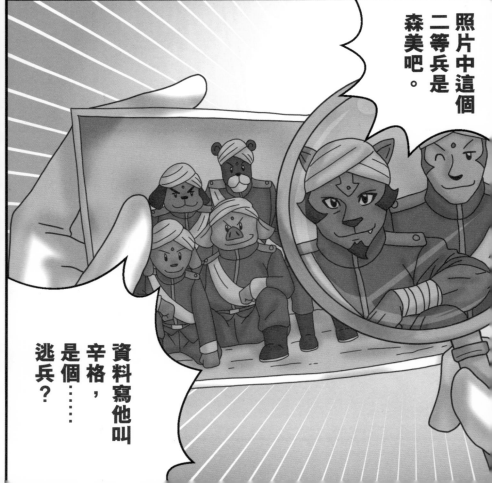

照片中這個二等兵是森美吧。

資料寫他叫辛格，是個……逃兵？

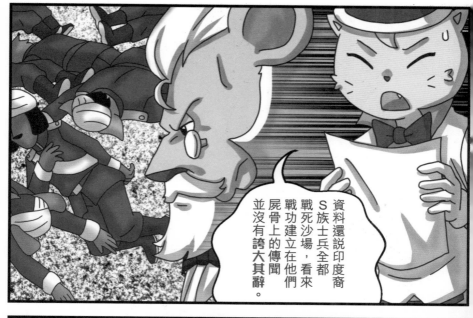

資料還說印度裔S族士兵全都戰死沙場，看來戰功建立在他們屍骨上的傳聞並沒有誇大其辭。

我們找找這些曾是荷夫曼部下的退役軍人，看能否問出甚麼線索。

好的。

可是所有人都對辛格（森美）的事三緘其口。

真奇怪，沒有人肯說出當年的事。

嘿嘿，證明調查方向正確，他們一定是想隱瞞對大家不利的秘密。

名單上還有叫森柏斯的退役中尉，或許能問出甚麼。

爸爸，有人找你。

森柏斯家

你好，請問森柏斯先生在家嗎？

我們是退伍軍人慈善基金會的代表，想了解一下你們的生活狀況。

我不認識你們。

有何貴幹？

甚麼騙人的基金會，我沒空，請回！

之前受訪的人都對基金會讚不絕口，為何他會如此反感？

且慢！

為何這樣說？你對援助不滿意嗎？

別假惺惺了！損款都被高層中飽私囊了！

不可能吧，我們探訪過的人都收到錢啊。

你指印度裔S族士兵的遺屬嗎？

他們是既得利益者嘛，那印度的遺屬有收過嗎？

我要説的已説完了……

……

請回吧。

森美……不！

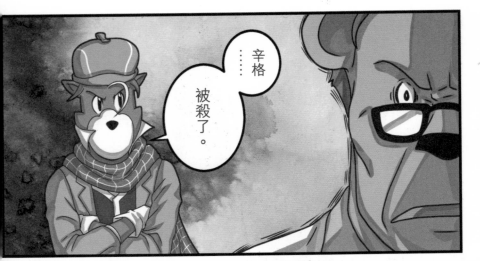

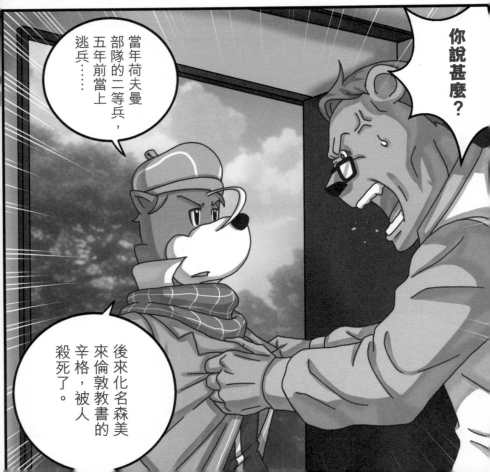

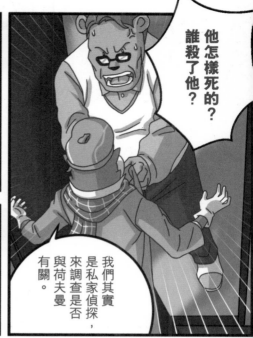

他怎樣死的？誰殺了他？

我們其實是私家偵探，來調查是否與荷夫曼有關。

如果你把辛格的事告訴我們，我也可以把他被殺的經過告訴你。

⋯⋯

好吧。

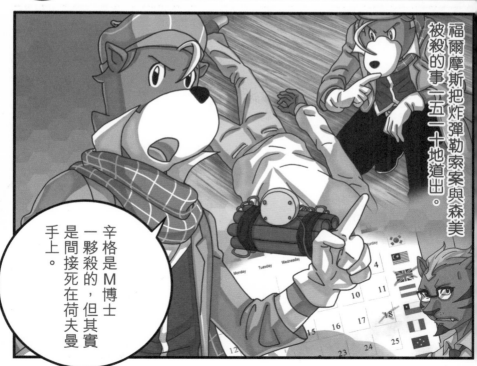

福爾摩斯把炸彈勒索案與森美被殺的事一五一十地道出。

辛格是M博士一夥殺的，但其實是間接死在荷夫曼手上。

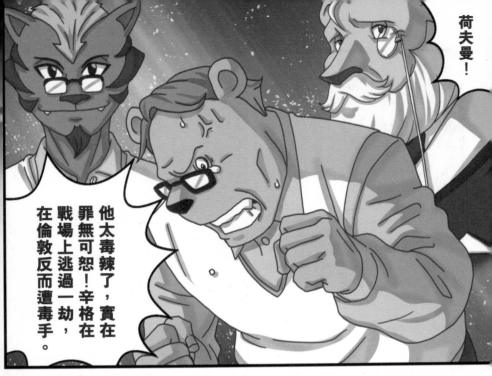

荷夫曼！

他太毒辣了，實在罪無可恕！辛格在戰場上逃過一劫，在倫敦反而遭毒手。

為了查出真相，請你告訴我們知道的事。

在戰場附近的村莊中發生醉酒殺人，一名十多歲少女被殺。

……好吧

……當年

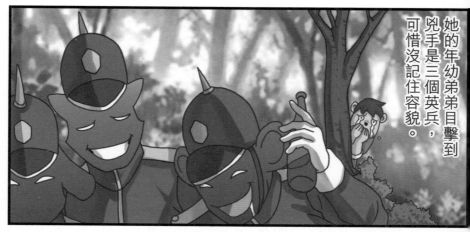

她的年幼弟弟目擊到兇手是三個英兵，可惜沒記住容貌。

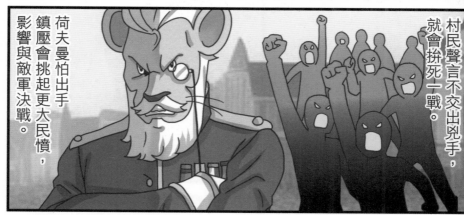

村民聲言不交出兇手，就會拚死一戰。

荷夫曼怕出手鎮壓會挑起更大民憤，影響與敵軍決戰。

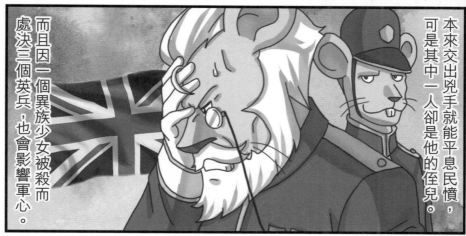

本來交出兇手就能平息民憤，可是其中一人卻是他的侄兒。

而且因一個異族少女被殺而處決三個英兵，也會影響軍心。

101

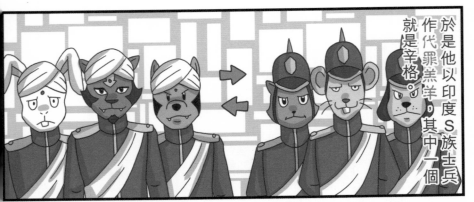

於是他以印度S族士兵作代罪羔羊，其中一個就是辛格。

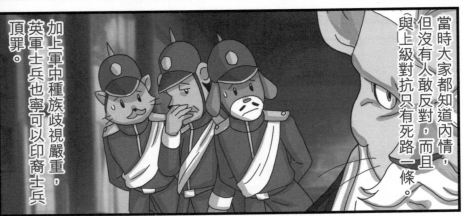

當時大家都知道內情，但沒有人敢反對，而且與上級對抗只有死路一條。

加上軍中種族歧視嚴重，英軍士兵也寧可以印商士兵頂罪。

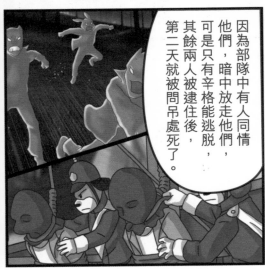

因為部隊中有人同情他們，暗中放走他們，可是只有辛格能逃脫，其餘兩人被逮住後，第二天就被問吊處死了。

可是辛格為何變成逃兵？

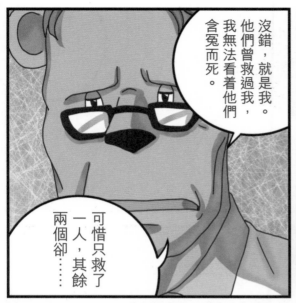

沒錯，就是我。他們曾救過我，我無法看着他們含冤而死。

可惜只救了一人，其餘兩個卻⋯⋯

那個同情他們的人，難道就是⋯⋯

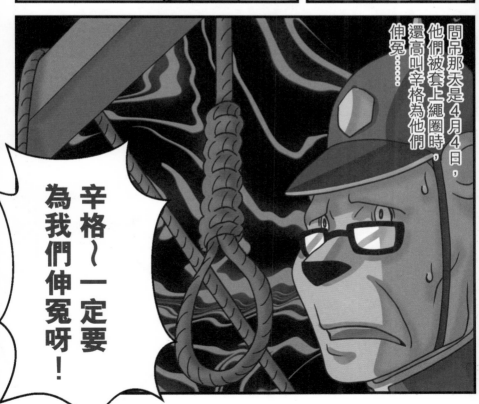

問吊那天是4月4日，他們被套上繩圈時，還高叫辛格為他們伸冤⋯⋯

辛格～一定為我們伸冤呀！

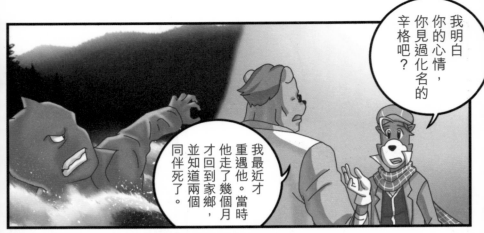

我明白你的心情，你見過化名的辛格吧？

我最近才重遇他。當時他走了幾個月才回到家鄉，並知道兩個同伴死了。

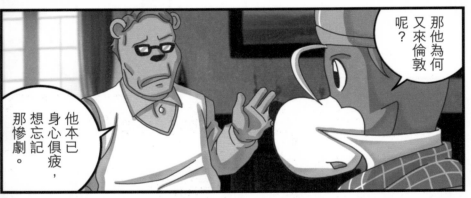

那他為何又來倫敦呢？

他本已身心俱疲，想忘記那慘劇。

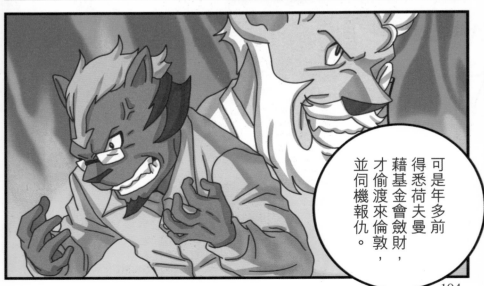

可是年多前得悉荷夫曼藉基金會斂財，才偷渡來倫敦，並伺機報仇。

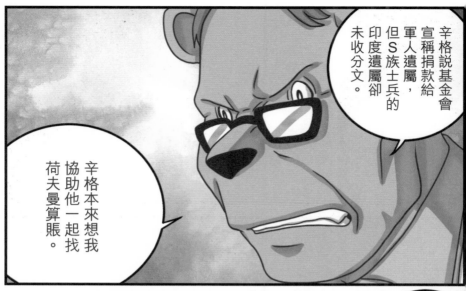

辛格說基金會宣稱捐款給軍人遺屬，但S族士兵的印度遺屬卻未收分文。

辛格本來想我協助他一起找荷夫曼算賬。

我後來暗中打聽，證實荷夫曼和侄兒的確有侵吞善款。

不過我的兒子還小，冒不起風險，所以婉拒了。

你能為指控他冤枉好人和中飽私囊作證嗎？

抱歉，

首先我沒有物證，難以令他們入罪。

其次，同僚只會認為我無事生非、無風起浪。

沒有人想再次提起這冤案，受良心責備啊。

但這樣對辛格他們公平嗎？

哼！你以為我想算數？

但沉冤莫白的事太多，哪可能每次都能昭雪平反！

森帕斯先生，我明白你的顧慮和心情。

但這案子既然撞到我的頭上來⋯⋯

就算無法為他們伸冤，我也會令荷夫曼和他姪兒付出代價！

道聽途說

例句：與他相處過才知道，關於他的惡評都是道聽途說的詆毀，根本不足取信。

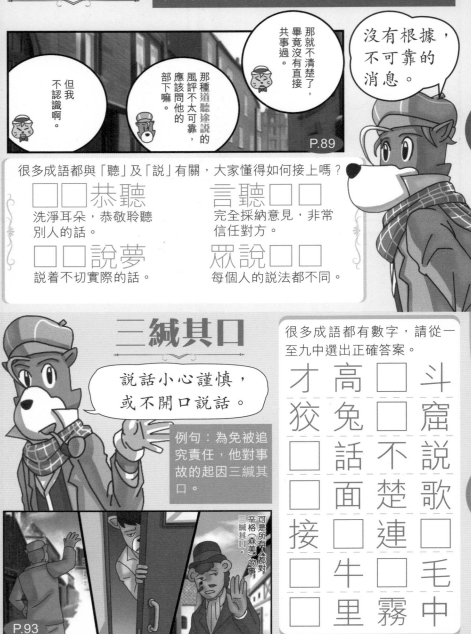

沒有根據，不可靠的消息。

那就不清楚了，畢竟沒有直接共事過。

那種道聽途說的風評不太可靠，應該問他的部下嘛。

但我不認識啊。

P.89

很多成語都與「聽」及「說」有關，大家懂得如何接上嗎？

□□恭聽
洗淨耳朵，恭敬聆聽別人的話。

言聽□□
完全採納意見，非常信任對方。

□□說夢
說着不切實際的話。

眾說□□
每個人的說法都不同。

三緘其口

說話小心謹慎，或不開口說話。

例句：為免被追究責任，他對事故的起因三緘其口。

P.93

很多成語都有數字，請從一至九中選出正確答案。

才高□斗
狡兔□窟
□話不說
□面□楚連歌
接□連□
□牛□毛
□里霧中

108

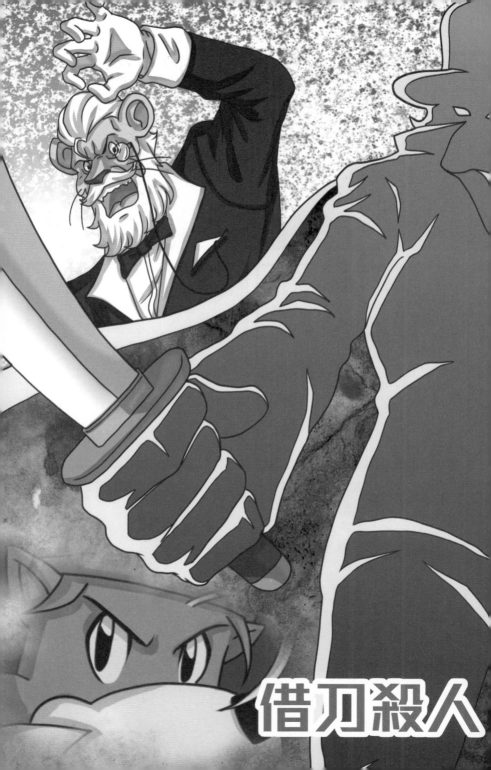

借刀殺人

華生，我犯了一個很大的錯誤。

錯誤？甚麼錯誤？

特意來這裏，難道你已想好對付荷夫曼的方法？

辛格和卡特背後並沒有主腦，而在月曆上的英國旗上打叉……

其實是一個控訴。

110

控訴?

對。

是辛格對這國家的控訴。

反而成了替死鬼,怎會不憎恨這國家?

辛格他們為英國衝鋒陷陣,不但得不到褒揚,

要對付法律難以制裁的奸險小人,如他仍在生,我應該阻止他復仇嗎?

你認為應該放過他?

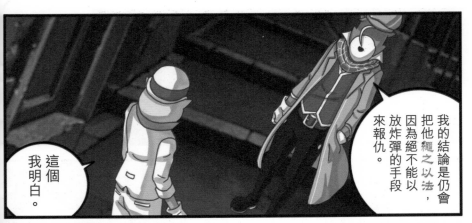

我的結論是仍會把他繩之以法，因為絕不能以放炸彈的手段來報仇。

這個我明白。

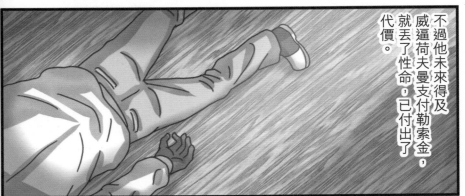

不過他未來得及威逼荷夫曼支付勒索金，就丟了性命，已付出了代價。

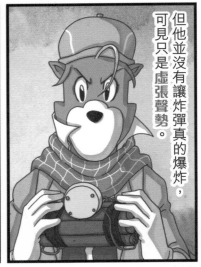

但他並沒有讓炸彈真的爆炸，可見只是虛張聲勢。

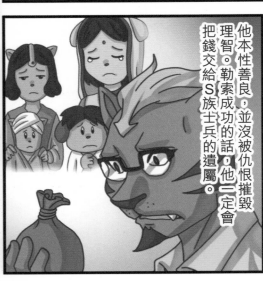

他本性善良，並沒被仇恨摧毀理智。勒索成功的話，他一定會把錢交給S族士兵的遺屬。

112

他一定會這樣做。

所以，我必須為他討回公道。

難道你想把荷夫曼送上法庭？

不，當年的事沒有證據，根本難以翻案。

就算揭發他侵吞善款，他必定也能脫罪。

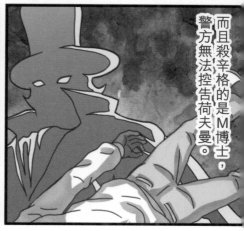

而且殺辛格的是M博士，警方無法控告荷夫曼。

113

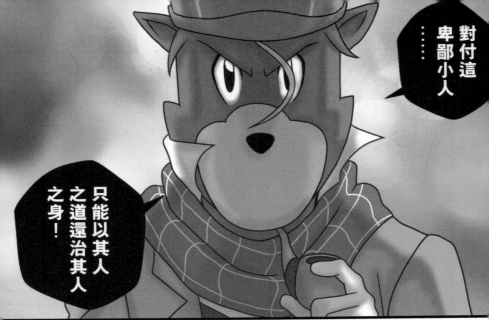

對付這卑鄙小人……

只能以其人之道還治其人之身！

甚麼意思？

……

你在這裏等我，我辦點事就回來。

……

福爾摩斯的表情真嚇人！他來這種地方跟對付荷夫曼有甚麼關係？

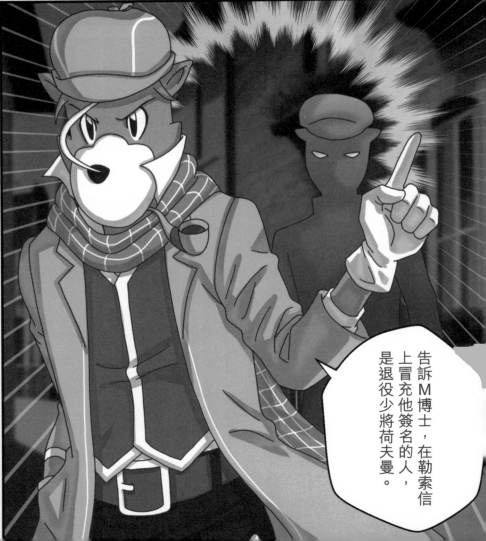

你回來了，事情辦好了嗎？

⋯⋯

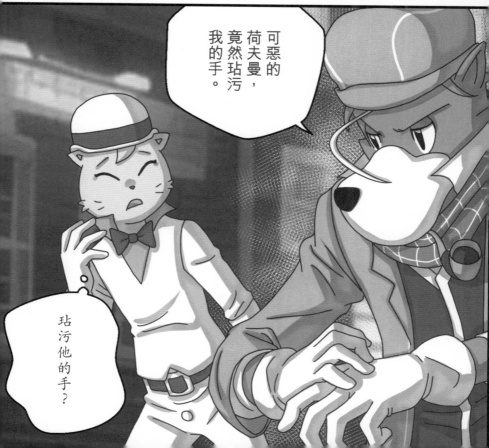

可惡的荷夫曼，竟然玷污我的手。

玷污他的手？

數天後

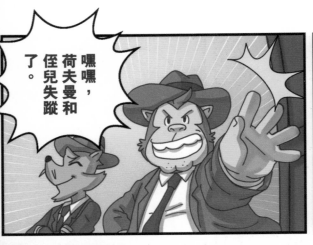

嘿嘿，荷夫曼和侄兒失蹤了。

……

失蹤？怎會……

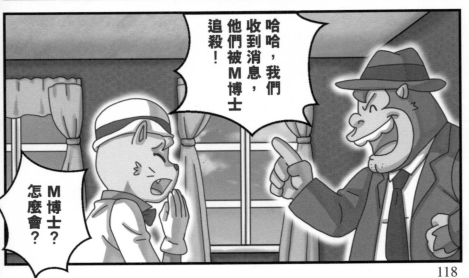

哈哈，我們收到消息，他們被M博士追殺！

M博士？怎麼會？

118

他們利用M博士的名義策劃炸彈案,M博士知悉後,就派人追殺他們了。

幸好在教堂找到炸彈,否則就讓他們得逞了。

不過也聽說他們跑到美國西部躲起來了。

惡有惡報,有傳他們已被沉到泰晤士河了。

對了，墮樓的卡特已恢復意識。

他聲稱是收錢做事，不知道那兩個是炸彈。

那折紙暗語是森美給卡特的指示，這兩人不知內情就**大放厥詞**。

看來他和森美都是聽令於荷夫曼，得罪了M博士，這結局也是活該。

M博士也真神通廣大，竟然知道冒認他的人是荷夫曼。

説完了嗎？我要看報紙，請回吧。

怎麼啊？難得我們好心來報告案情！

報告完了吧？我聽夠了，請回吧。

他吃錯火藥嗎？

他生甚麼氣？你得罪了他？

吵死了！快滾！

他怎麼了？無緣無故大發脾氣！

為何M博士會知道真相？勒索案從未在報紙上曝光，知道的只有首相府高層。

難道有人向他通風報信？

難道……

只能以其人之道還治其人之身！

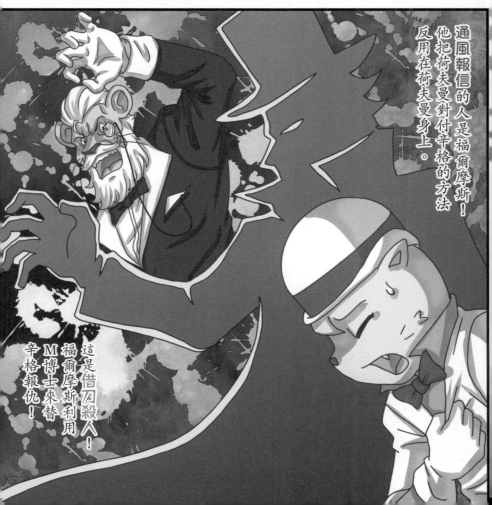

通風報信的人是福爾摩斯！他把荷夫曼對付辛格的方法反用在荷夫曼身上。

這是借刀殺人！福爾摩斯利用M博士來替辛格報仇！

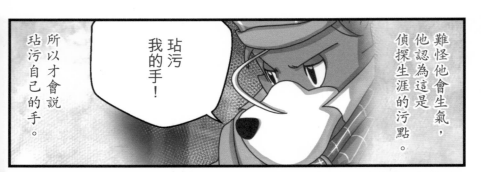

難怪他會生氣，他認為這是偵探生涯的污點。

玷污
我的手！

所以才會說玷污自己的手。

為了伸張正義，這也是逼不得已啊。不過你大概不會原諒自己，一生都會背負這無法洗淨的污點。

不久後，首相府接管了退伍軍人慈善基金會，並派特使把善款送到印度裔商士兵的遺屬手上。

然而戰場上的冤案仍石沉大海，因為一翻案，可能會揭出更多醜聞，引發極大的政府風暴。

可幸幾個月後，首相府在倫敦中央公園豎立了紀念銅像，還刻上辛格和其同伴等S族陣亡士兵的名字。

華生知道，這是福爾摩斯與政府高層幹旋的結果。

虛張聲勢

故意以誇張的行為聲勢去阻嚇對方。

P.112

例句：他不過是虛張聲勢，實際上早已負債累累，公司也快要倒了。

但他並沒有讓炸彈真的爆炸，可見只是虛張聲勢。

十二畫

這裏四個成語，各自都缺了一個字，你懂得嗎？

虛□若谷　張□結舌
聲□擊西　勢□力敵

神通廣大

例句：他果真神通廣大，新聞仍未發佈的消息，他都知道。

M博士也真神通廣大，竟然知道冒認他的人是荷夫曼。

說完了嗎？我要看報紙，請回吧。

P.120

形容手段巧妙、本領高超。

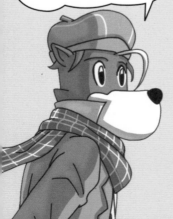

九畫

以下的字由四個四字成語分拆而成，每個成語都包含了「神通廣大」的其中一個字，你懂得把它們還原嗎？

神　一　逕　斧　＿＿＿＿＿
思　通　益　竅　＿＿＿＿＿
不　鬼　廣　相　＿＿＿＿＿
功　集　庭　大　＿＿＿＿＿

126

數學小遊戲

福爾摩斯破解了月曆上的暗語，大家一定嘖嘖稱奇吧。其實，他還有一個小秘密沒有說出來。原來，只要把九宮格內中心的那個數字乘以2，就可算出「米」字的任何一條線的頭格和尾格相加後的結果。以故事中的暗語為例，九宮格中心的數字是「9」，$9 \times 2 = 18$。

很有趣吧？還有一個更有趣的秘密是，我們還可以用以下方法在一瞬間之內就算出九宮格內9個數字的總和呢。

			1	2	3	4
5	6	7	8	9	10	11
12	13	14	15	16	17	18
19	20	21	22	23	24	25
26	27	28	29	30		

中心數字 × 9格 ＝ 九宮格內數字的總和

以本故事的月曆為例，九宮格內數字的總和是81，而中心數字9乘以9格也是81呢！

$$1+2+3+8+9+10+15+16+17=81$$
$$9 \times 9格=81$$

這個遊戲除了可在月曆上玩外，還可在任何3行順序的數字上玩。

1	2	3	4	5	6	7	8	9	10	11	12	13
14	15	16	17	18	19	20	21	22	23	24	25	26
27	28	29	30	31	32	33	34	35	36	37	38	39

你只要在表中隨意選出任何一個九宮格，按照上述的法則，都可計算出九宮格內的總和呢！不信的話，自己試試看吧。

第14集 米字旗殺人事件

原著人物：柯南·道爾
（除主角人物相同外，本書故事全屬原創，並非改編自柯南·道爾的原著。）

原著&監製：厲河　　　　人物造型：余遠鍠

漫畫：月牙

總編輯：陳秉坤　　編輯：郭天寶

設計：葉承志、麥國龍

出版
匯識教育有限公司
香港柴灣祥利街9號祥利工業大廈2樓A室

承印
天虹印刷有限公司
香港九龍新蒲崗大有街26-28號3-4樓

發行
同德書報有限公司
九龍官塘大業街34號楊耀松（第五）工業大廈地下
電話：(852)3551 3388　　傳真：(852)3551 3300

想看《大偵探福爾摩斯》的
最新消息或發表你的意見，
請登入以下facebook專頁網址。
www.facebook.com/great.holmes

翻印必究
2023年9月

第一次印刷發行